L'AMOUR DE L'ART

VAUDEVILLE EN UN ACTE

Paroles de

Mᵐᵉ LA COMTESSE LIONEL DE CHABRILLAN

Air nouveau de M. KERIESEL

Représenté pour la première fois à Paris, sur le théâtre des
Folies-Marigny, le 4 juin 1865

PARIS

TYPOGRAPHIE ALCAN-LÉVY

50, boulevard Pigalle

L'AMOUR DE L'ART

VAUDEVILLE EN UN ACTE

Paroles de

M^{me} LA COMTESSE LIONEL DE CHABRILLAN

Air nouveau de M. KERIESEL

Représenté pour la première fois à Paris, sur le théâtre des Folies-Marigny, le 4 juin 1865

PARIS

TYPOGRAPHIE ALCAN-LÉVY

50, boulevard Pigalle

1865

PERSONNAGES

DUSOLFÈGE MM. Em. HERVÉ.
LOLO
JULES RAPHAËL . | Même
MARCAS. Marsaillais } personage } GATINAIS.
Mme CHAPUIS .

S'adresser à M. Keriesel, chef d'orchestre aux Folies-Marigny.

L'AMOUR DE L'ART

Petite chambre garnie, porte au fond, fenêtre à droite; au second plan, à droite de l'acteur, une commode, pupitre, violon, table, chaises, papiers, musique.—Au lever du rideau, Dusolfège est assis près la commode; il essaie de recoller une assiette avec de la cire.

SCÈNE PREMIÈRE

DUSOLFÈGE.

Ça ne prend pas plus qu'une emplâtre sur une jambe artificielle!.. C'était ma dernière, et j'y tenais, parce que c'était le souvenir d'une douzaine dépareillée qui venait de je ne sais où!.. Mais j'y tenais... (*Jetant les morceaux*). Bah! je mangerai sur un morceau de papier, c'est moins fragile et ça ne se lave pas, c'est une chose à considérer pour un homme qui est sa femme de ménage. Tel que vous me voyez (*il balaie*), je suis une des nombreuses victimes de l'art; mon père est riche, il a inventé une poudre, pas la poudre canon, non,

mais la poudre insecticide qui rend des services à l'humanité.

Malgré ses inventions meurtrières, mon père est un bon homme; il a deux oreilles comme tout le monde, mais il s'obstine à n'écouter que d'une seule, et il répondait à tous mes rêves de poésie : L'art est un métier de paresseux, fais fortune dans le commerce d'abord, et nous verrons après ! Mais tant que tu n'auras pas une connaissance parfaite de la tenue des livres, des mesures et des poids, jamais un instrument n'entrera ici. Voilà le caractère du père que j'ai... Sans compter qu'il voulait me faire épouser Mme Chapelan de Tours, une amie de ma mère !

Je demande à réfléchir et je me sauve chez un ami, qui ne l'est plus. Raphaël, c'est un nom qu'il a pris parce que ça fait bien quand on est peintre. C'est comme moi, je ne me nomme pas Dusolfége du tout, j'ai pris ce nom parce qu'il s'harmonisait avec ma nouvelle profession artistique. Raphaël me dit : Epouse, mon cher, épouse. Une femme, vois tu, c'est une chose indispensable dans un ménage de garçon. Sur ce, je me ressauve. J'ai une tête, moi ! Entre nous, je crois qu'elle ne vaut pas grand'chose, ma tête. Depuis six mois que j'ai émigré du faubourg Saint-Martin dans la rue de la Harpe, j'ai eu quelques tribulations; je m'étais enfui de chez nous n'emportant que mon violon et l'espérance, avec lesquels j'ai loué cette chambre meublée, dans une maison qui ne l'est pas beaucoup. Depuis, je

vis de son, d'harmonie et d'eau claire. J'ai vainement demandé des élèves aux échos d'alentour... je n'ai trouvé qu'un propriétaire qui me demande de l'argent, et un portier qui m'invective parce que je ne lui en donne pas...

Enfin, la crémière du coin, une bonne femme qui met de l'eau dans son lait et jamais dans son vin, m'a fait espérer plusieurs de ses pratiques qui veulent apprendre à chanter ! J'attends comme Marius sur les ruines de Carthage ! Mais, comme sœur Anne, je ne vois rien venir ; quel avenir !...

AIR : *Quand vous verrez tomber.*

Je n'ai pas un radis, pas une pomme de terre,
Je n'ai plus un ami, mon soulier voit le jour ;
J'ai vendu mon habit, hélas quelle misère,
Je n'ai plus que la mort qui met fin à mes jours.
Mais au lieu de pleurer, je chante ma tristesse,
Les échos sont témoins de ma résignation.
Oh ! si je dois mourir, que ce soit de vieillesse,
 Que ce soit de vieillesse (*bis*).
 Ou d'indigestion (*bis*).

La vieillesse vient doucement et l'indigestion ne vient pas du tout. Ah ! les pères, quels tyrans !.. Je ne croirai au progrès que quand on viendra au monde sans parents... Allons, mon pauvre ami, viens me consoler de mes déboires. (*Il prend son violon et joue*). Tiens, l'on frappe ; si c'était une élève, jeune, jolie et blonde. (*On frappe*). Entrez, la clé est sur la porte.

SCÈNE II

Le même, LOLO.

LOLO, *entrant la moitié du corps par la porte du fond.*

M. Dusolfége, si, si, s'il vous plaît?

DUSOLFÈGE, *allant au devant.*

C'est moi, mon jeune ami.

LOLO, *entrant.*

La cré... cré... crémière m'a dit que vous donniez des leçons, e... e... et je viens.

DUSOLFÈGE, *lui présentant une chaise.*

Donnez-vous donc la peine de vous asseoir. (*La chaise se renverse, il tombe. Dusolfége lui tendant la main*). Oh! pardon, donnez-vous donc la peine de vous relever.

LOLO, *se relevant et fourrant avec crainte sa main dans sa poche.*

Ils sont ca... ca... cassés.

DUSOLFÈGE, *regardant autour de lui.*

Quoi!.. quoi!.. quoi!..

LOLO, *retirant sa main, les doigts ouverts comme s'ils dégouttaient l'eau.*

Les œufs que j'avais dans ma po... po... poche pour dé... dé... déjeûner.

DUSOLFÈGE, *riant.*

Etaient-ils cuits, au moins?

LOLO, *se levant; il s'essuie les doigts après les papiers qui sont sur la table, Dusolfége le tire par le pan de son habit.*

Non! et les v'là fri... fri... fricassés.

DUSOLFÈGE.

Ça ne tache pas.

LOLO.

Non, mais ça co... co... colle, monsieur, je suis employé chez un pha... pharmacien qui... qui... a une fi... fi... fille charm... ante. Je l'ai... aimé!.. Elle ne m'aime pas.

DUSOLFÈGE, le regardant.

Je comprends ça.

LOLO.

Mais elle adore la mu... mu... si... si... sique, et je veux apprendre à chan... chan... chanter pour... pour...

DUSOLFÈGE, à part.

Pour l'endormir?

LOLO, avec mystère.

J'ai... j'ai... un petit bé... bé...

DUSOLFÈGE, avec intérêt.

Ah! vous avez un bébé?

LOLO.

J'ai un petit bégaîment, mais ça se passera.

DUSOLFÈGE, à part.

Le jour de son enterrement. (*Haut*). Lisez-vous la musique?

LOLO.

Cou... cou... cou... couramment.

DUSOLFÈGE, lui donnant de la musique.

Alors, lisez cela, je vais vous accompagner.

(Il prend son violon).

LOLO, lisant.

Je vais é... pe... ler !.. Do... do... do...

DUSOLFÈGE.

Ne restez pas si longtemps sur le do.

LOLO.

Do... do... do... do...

DUSOLFÈGE.

Mais vous dormez sur le do.

LOLO, riant.

Non, je dors sur le cô... cô... côté. Do, do.

DUSOLFÈGE, furieux.

L'enfant do... Quel cauchemar...

LOLO.

La... la... la...

DUSOLFÈGE.

L'accord, de grâce, écoutez l'accord !.. Allez.

LOLO.

Sol... sol...

DUSOLFÈGE.

Avec moi !

LOLO, battant la mesure.

Si... si... si...

DUSOLFÈGE, frappant du pied.

Bémol ; quel si...

LOLO.

Fa... fa... fa... fa... Fallait pas qu'il y aille.

(Il rit).

DUSOLFÈGE, enlevant sa musique.

Fallait me dire que vous ne saviez pas lire.

LOLO, se redressant.

Comment, je ne sais pas... pas... pas... lire ; elle est mau... mau... mauvaise la plai... plaisanterie.

DUSOLFÈGE.

Ah ! oui.

LOLO.

J'ai tété chez les frères, c'est vous qui êtes un ni... ni... nignorant ; et moi qui allais le payer d'avance... Je vais dire partout que... que...

DUSOLFÈGE.

Que je suis plus bête que vous, on ne vous croira pas.

LOLO.

C'est ce que nous... nous... verrons. Je m'en vas... va...

(Il sort.)

DUSOLFÈGE, remontant pour fermer la porte.

Bon... bon voyage. (*Redescendant*). Allons, bon, il m'a laissé son bégaiement.

LOLO, rentrant.

Vous aurez de mes nouvelles,
De co... colère tout tremblant,
Je vais vous en dire de belles :
Vous êtes un char... charlatan.
Je vous ferai co... co... connaître,
Professeur de ca... ca... carton,
Vous ne savez pas, peut-être,
Jou... jouer du mi... mi... mirliton.

(Il sort très-agité).

DUSOLFÈGE, courant à la porte.

Allez au diable, vous m'agacez avec votre bégaiement.

LOLO, du dehors.

Oui, je m'en..., je m'en vas, mais... je va... va...

DUSOLFÈGE, fermant sa porte.

Tâchez de ne pas revenir... (*Il revient près de sa commode*). Ah! mais, j'aimerais mieux jouer de la clarinette au café des Aveugles que d'ouvrir l'intelligence à une pareille huître; c'est à manger ses cordes de violon en potage... Ah! espérance, courage des génies méconnus et des martyrs de l'art, soutenez-moi!.. Je vais faire une reprise à ma culotte,... (*il quitte son pantalon et reste en caleçon*), et mettre un bouton à mon gilet... Ah! la tête.... (*Regardant son aiguille*). Bien, voilà la pointe cassée! Eh! qu'on vienne encore me parler de la grandeur et de la décadence des Romains.

AIR :

J'ai des nerfs comme une femme,
Je voudrais battre quelqu'un;
Sur un dos jouer la gamme.

(On frappe à la porte).

Diable soit de l'importun.
Afin d'être présentable,
Je dois me raccommoder,
Je ne me mets plus à table,
Hélas! que pour repriser (*bis*).

(On frappe, Dusolfège se dépêchant de mettre le bouton de son pantalon).

Mais un moment, on y va, saprelotte. V'là l'aiguille cassée, où sont les morceaux?

(Il regarde dans le fond de son pantalon).

SCÈNE III

DUSOLFÈGE, MADAME CHAPUIS.

MAD. CHAPUIS, au dehors.

M'sieur, y-a-t'y du monde?..

DUSOLFÈGE, essayant de mettre son pantalon.

Si je dis qu'il n'y a personne, on ne me croira pas. Attendez une minute, s'il vous plaît !

MAD. CHAPUIS, passant la tête par la porte.

Attendre !... Eh bien ! pour qui tesque vous me prenez ? Dites-donc, mon petit, Monsieur Dusolfège, s'il vous plaît ?

DUSOLFÈGE.

C'est moi, madame.

MAD. CHAPUIS.

Est-ce que vous ne pourriez pas venir au-devant de la pratique ?

DUSOLFÈGE.

La pratique ! Qu'est-ce qu'elle veut donc m'acheter ?

MAD. CHAPUIS.

Faut être aimable dans le commerce. (*Elle s'assied*). Merci... (*Regardant autour d'elle*). Ous' qu'est donc votre chaudron ?

DUSOLFÈGE, remettant précipitamment son pantalon pendant qu'elle regarde partout.

Mon chaudron, pourquoi faire ?

MAD. CHAPUIS.

Pas des confitures. Sur quoi donc que vous accompagnez les gens ?

DUSOLFÈGE, étonné.

Mais, sur mes jambes.

MAD. CHAPUIS, le regardant.

Le fait est qu'elles ressemblent à des flûtes; mais il ne s'agit pas de cet instrument-là, c'est votre crémière qui m'a dit que vous donniez des leçons; j'aurais dû me douter que ses renseignements étaient frelatés comme sa marchandise... Je vais lui laver la tête, à cette marchande de lait baptisé.

DUSOLFÈGE, l'arrêtant.

Diable! une élève... Arrêtez, elle a dit vrai. Je suis professeur. (*A part*). Je sais où est mon aiguille.

(Il secoue la jambe de son pantalon pour faire tomber son morceau d'aiguille).

MAD. CHAPUIS, le regardant et agitant son panier et son parapluie.

Décidément, il a un pied qui remue. (*Haut*). Vous avez un pied qui...

DUSOLFÈGE, s'arrêtant.

L'habitude de battre la mesure.

MAD. CHAPUIS.

AIR :

Ma fille veut être acquetrice,
C'est bien risquer, mais, entre nous,
Elle sera grande cantatrice,
Et, pour ça, nous comptons sur vous.
J'ne veux pas faire sa louange,
Elle est jolie, ça fait plaisir.
Pour l'esprit, c'est un petit ange,
Sa beauté, c'est son avenir (*bis*).

Je voulais en faire une danseuse, elle a une jambe, voyez-vous !

DUSOLFÈGE, riant.

Ah ! elle en a une seule ?

MAD. CHAPUIS.

Vous êtes un farceur. Elle en a deux, ce qui n'empêche pas de faire des faux pas.

DUSOLFÈGE, s'agitant de nouveau, à part.

Ah ! que je voudrais la faire tomber.

MAD. CHAPUIS.

Ma fille ? Décidément, vous avez l'air d'un rémouleur. (*A part*). C'est un tic. (*Haut*). Ah ! l'art, voyez-vous... j'en raffole.

(Elle fait des poses gracieuses).

DUSOLFÈGE.

Elle est folle. (*Se reculant, à part*). Elle est toquée, ça se voit. (*Haut*). Comment voulez-vous que j'y voie si vous m'éborgnez. (*Il éternue*). J'ai senti ..

MAD. CHAPUIS.

L'odeur du hareng salé et de la sole fraîche entourée d'oignons. Je viens du marché, c'est aujourd'hui lundi, et le vendredi nous faisons maigre.

DUSOLFÈGE, remuant toujours une jambe.

Vous ne craignez pas que dans cinq jours votre sole soit partie seule ?

MAD. CHAPUIS, riant.

C'est un mot, vous êtes un farceur... Ah ! mais, tenez-vous donc tranquille, vous avez l'air de danser la gigue.

DUSOLFÈGE.

Enfin, puis-je savoir ?

MAD. CHAPUIS.

Ce qui m'amène, voilà. Donnez-moi le temps.

DUSOLFÈGE.

Mais il me semble, soit dit sans reproche, que vous le prenez.

MAD. CHAPUIS.

Je présume que vous ne faites pas payer vos chaises à l'heure comme les billards.

DUSOLFÈGE, se touchant la jambe.

Ah ! que c'est agaçant.

MAD. CHAPUIS.

Je sais que vous êtes pané comme une côtelette. Très-pané. Donc, je conclus que vous n'êtes pas fort !

DUSOLFÈGE.

Comment l'entendez-vous ?

MAD. CHAPUIS.

A ma manière, et ça me suffit. Mais enfin, pour commencer.

DUSOLFÈGE, à lui-même.

Non, je la sens encore. (*Haut*). Pour commencer quoi... quoi... quoi ?..

MAD. CHAPUIS.

Ah ! comme vous imitez bien le canard. Ah ça ! avez-vous fini vos ronds de jambes pour commencer les leçons que vous donnerez à ma fille Julietta, c'est le petit nom de ma fille Eudoxie.

DUSOLFÈGE, à part.

Allons, de la résignation!.. Il y aura peut-être compensation! Je ne sais pas comment cela se fait dans ce monde, toutes les mères sont laides, mais les filles sont quelquefois jolies.

MAD. CHAPUIS.

Mon Eglantine possède une voix de rossignol.

DUSOLFÈGE.

Naturellement.

MAD. CHAPUIS.

Aussi, les marchandes des quatre saisons du quartier ne l'appellent que la fauvette.

DUSOLFÈGE.

Ou la cigale adubitum.

MAD. CHAPUIS, le regardant.

Adubitum... Comme on m'a dit que vous ne dîniez pas tous les jours, j'ai pensé...

DUSOLFÈGE.

Que vous auriez mon temps pour un morceau de pain...

MAD. CHAPUIS.

Pas trop gros encore! Les temps sont durs, et puis y en a tant de gens de votre métier!

DUSOLFÈGE, à part.

Métier! Blanchisseuse, va. (*Haut*). Mademoiselle votre demoiselle viendra-t-elle ici?

MAD. CHAPUIS, regardant autour d'elle.

Ici, dans votre perchoir, ousqu'il n'y a pas de quoi cacrocher son chapeau... jamais!

DUSOLFÈGE.

C'est que si je me dérange...

MAD. CHAPUIS.

Puisqu'on dit que vous ne faites rien, ça ne vous dérangera pas de vous déranger...

DUSOLFÈGE, soupirant.

C'est injuste, mais c'est juste.

MAD. CHAPUIS.

Quand Phrasie débutera, ça sera de l'honneur pour vous; je réponds qu'elle arrivera...

DUSOLFÈGE.

Quand elle arrivera où ?

MAD. CHAPUIS, cherchant.

Où... je n'en sais rien ; mais elle y arrivera très-vite, et l'on vous paiera sur les premiers bénéfices.

DUSOLFÈGE, à part.

Merci, à Pâques ou à la Trinité. (*Haut*). Je suis désolé, madame, mais je ne puis accepter.

MAD. CHAPUIS.

Comment, vous faites des manières ? Sans compter que vous ne recevez les gens que sur un pied, ce qui n'est pas poli, mon petit. (*Se redressant*). Ah ! je comprends, vous n'avez pas vu ma Zéphirine.

DUSOLFÈGE.

Avez-vous vingt-cinq filles, ou votre unique possède-t-elle tous les noms du calendrier?

MAD. CHAPUIS.

Dites-donc, est-ce que vous avez l'intention de me molester, vous, gringalet?

DUSOLFÈGE, avec une dignité comique.

Madame, si vous ne vous respectez pas, respectez les autres.

MAD. CHAPUIS.

Musicien d'occasion, ma fille est un enfant de troupe, elle a eu un régiment pour....

DUSOLFÈGE.

Père ?

MAD. CHAPUIS.

Pour parrain. J'ai tété cantinière, moi, et on ne me fait pas peur.

(Elle se met les poings sur les hanches).

DUSOLFÈGE, à part.

C'est une marchande de pommes.

MAD. CHAPUIS, elle le fait reculer.

Si vous dites un mot, je vous fais descendre vos cinq étages par la fenêtre sur la tête.

DUSOLFÈGE.

Madame, vous abusez.

MAD. CHAPUIS.

C'est toi qui abuses de ma faiblesse, affreux Polichinelle ; et si je n'étais pas une femme comme il faut, je te flanquerais mon parapluie sur le dos ; je ne sais ce qui me retient. (*Au public*). Si, je le sais, c'est la peur de le casser.

AIR :

ENSEMBLE.

Ah! c'est trop d'insolence

Allons, { parlons } plus bas,
{ parlez }

De $\begin{Bmatrix} ma \\ sa \end{Bmatrix}$ juste vengeance,

Je ne répondrais pas.

(Madame Chapuis sort).

DUSOLFÈGE, seul, tombe sur une chaise.

Ah! c'est à en avaler son archet de rage! (*Se levant*). Eh bien! ils sont gentils les élèves de la rue de la Harpe. Ils sont d'accord pour me dégoûter du métier; c'est une harmonie de mauvais procédés sur le même ton! Si mon père me voyait depuis ce matin, c'est lui qui me lancerait, avec raison, la phrase consacrée : Je te l'avais bien dit. Il aurait raison, et c'est justement cela qui me mettrait en fureur. Décidément, tout n'est pas rose dans la carrière que je me suis choisie, le but est loin; les savants, les auteurs, les compositeurs, les amoureux et jeunes premières. Tout ce qu'on nomme étoile à Paris frise la cinquantaine, et j'ai vingt ans; mais faut-il donc avoir vu blanchir ses cheveux et tomber toutes ses dents pour être bon à quelque chose? Est-ce que les pères auraient raison?

AIR :

Au fond, le mien était bonhomme,
Et je l'aimais bien tendrement;
Mais un beau jour je vis, en somme,
Que j'aimais l'art passionnément.
Je voudrais reprendre ma place,
Mais il faut rebrousser chemin;
Que faire pour rompre la glace?
Voudra-t-il me tendre la main? (*bis*).

Allons, écrivons-lui. (*Il hésite*). Il n'y a que le premier pas qui coûte. (*Il prend une plume*). Que malgré les avantages de ma nouvelle position, j'aime mieux renoncer à la gloire qu'à ma pension. (*S'arrêtant*). Oui, mais il ne me croira pas, surtout quand il verra mon accoutrement; une pièce par-ci, un trou par-là, des reprises partout. Si le brigand d'ami que j'avais m'était resté fidèle pour me servir. Tiens, si je lui écrivais, à ce chenapan; il avait du bon, il pourrait peut-être m'aider à sortir de là en facilitant ma rentrée en grâce; c'est une idée, elle n'est pas riche, mais faute de mieux. (*Il prend la plume*). Une, deux, trois, ça y est.

« Cher maître (ça va le flatter), si tu n'es pas plus
« heureux avec tes croûtes (ça ne le flattera pas) que
« moi avec mes compositions et mes élèves, la présente
« va te trouver dans un triste état.

« La ceinture qui me sert de bretelles fait deux fois
« le tour de mon corps. » (J'exagère un peu, mais il faut l'attendrir. (*On frappe*). Entrez.

SCÈNE IV

DUSOLFÈGE, MARCAS.

MARCAS, entrant.

Monsieur Dusolfège, s'il vous plaît?

DUSOLFÈGE.

C'est ici.

MARCAS, regardant partout.

Je croyais que tous les lambris ils étaient dorés à Paris. Je vous apporte ma voix.

DUSOLFÈGE, qui écrit sans se retourner.

Sa voix, c'est un porteur d'eau qui se trompe. Eh bien, remportez-là, ma fontaine est pleine.

MARCAS, lui frappant sur l'épaule.

Dites-donc, vous, tâchez donc de vous lever et de me parler en face, ça m'aide à comprendre le jargon de votre pays.

DUSOLFÈGE.

Bon, un pâté sur ma lettre.

MARCAS.

Hi! hi! vous l'aimeriez mieux sur votre table, c'est un mot.

DUSOLFÈGE.

Ah! c'est un mot.

MARCAS.

A Marseille, qui est la première ville du monde, on s'explique avec les yeux, la tête, les mains et quelquefois avec les jambes ; aussi, tout le monde vous comprend.

(Il s'assied au fond sur le chapeau de Dusolfège.)

DUSOLFÈGE.

Mais faites donc attention, vous écrasez mon chapeau.

MARCAS, redresse le chapeau, le défonce.

Hi! hi! heureusement que c'est une vieille loque.

(Il le jette par la fenêtre).

DUSOLFÈGE.

Monsieur!

MARCAS, regardant par la fenêtre.

Hi! hi! hi! Tiens, un chiffonnier le ramasse et le met dans sa hotte.

DUSOLFÈGE.

Mon chapeau. Hé! l'homme au cabriolet d'osier! Hé! l'homme au crochet, pas de bêtise, c'est à moi.

MARCAS, l'arrêtant.

Proprilliété il vaut titre, il faut que tout le monde il vive, bagasse.

DUSOLFÈGE, sans l'écouter.

Ah! bien oui! le filou patenté, il emporte mon gibus comme si le diable l'emportait lui-même.

MARCAS, avec admiration.

Quelle ville que ce Paris, rien ne s'y perd.

DUSOLFÈGE, furieux.

Excepté la patience.

MARCAS, cassant un verre sur la table avec sa canne.

Je vous apporte ma voix, je voudrais monter.

DUSOLFÈGE.

Si vous continuez, je vais vous faire descendre quatre à quatre.

MARCAS.

Descendre! Oh! non! Je n'aime pas les basses, je veux donner un *ut dièze*, devenir le Tamberlick de Marseille, et votre portier m'a dit que....

DUSOLFÈGE.

Diable! c'est un élève; et moi qui l'ai reçu comme

un chat dans un échiquier !.. Monsieur, je vous prie de m'excuser.

MARCAS.

C'est fait, mon petit; touchez-là. Les Marseillais sont de bons enfants, pourvu que l'on fasse tout ce qu'ils veulent.

DUSOLFÈGE, regardant les morceaux de son verre, et à part.

Je lui ferai payer la casse.

MARCAS.

Combien me prendrez-vous pour me donner l'*ut dièze*?

DUSOLFÈGE.

L'*ut dièze*! comme vous y allez! mais cela ne se donne pas...

MARCAS.

Et, je le sais bien; tout se vend dans ce gueux de Paris... J'ai de l'argent, il faut me faire chanter! Hi hi! c'est encore un mot.

DUSOLFÈGE, à part.

Heureusement qu'il ne les vend pas. Faites une gamme.

MARCAS.

Qu'est-ce que vous dites?

DUSOLFÈGE.

Je dis faites une gamme.

MARCAS, stupéfait.

Une gamme! Quesaco?

DUSOLFÈGE.

Connaissez-vous un peu la musique?

MARCAS.

Mais oui, je la connais, j'ai un tableau à musique dans ma salle à manger. Je siffle tous les airs qu'il... Jouez-moi quelque chose, je vais vous accompagner.

DUSOLFÈGE.

En sifflant! merci!.. Ecoutez ce que je sais, et vous verrez ce que puis.

(Il chante une chanson marseillaise).

AIR :

Les enfants de la Canebière,
Mon petit, sont de vrais gaillards,
Qui ne traînent pas en affaire,
Quoiqu'on les appelle bavards.
Moi, jamais rien ne m'embarrasse,
Je sais nager, fumer, danser.
Oh! vous allez bien voir, bagasse,
Qu'un Marseillais peut tout chanter.

Il faut savoir croquer les notes
Quand on a qu'un filet de voix.
Voyez, j'ai trente-deux quenottes,
Ce n'est pas pour casser des noix.
J'ai du physique, de la tournure,
Et ça, je le dis sans façon ;
Chacun, regardant ma figure,
Se dit : Ah! le joli garçon!

Chantez donc avec moi.

(Il lui donne son violon).

MARCAS.

Tenez, prenez votre épaule de mouton. (*Il le casse*). Bon, il ne valait rien, le voilà en morceau ; prenez le manche et donnez-moi le corps. Y êtes-vous ?

DUSOLFÈGE.

Non! non! non! je n'y suis plus. Est-ce que vous arrivez du jardin des plantes?

MARCAS, réfléchissant.

Le Jardin des Plantes! mais c'est l'hôtel des bêtes, cela!

DUSOLFÈGE.

Oui, monsieur! vous pouvez être porteur d'eau, marchand d'habits, rétameur, mais chanteur, jamais! Comme je ne veux pas vous voler votre argent, payez moi mon violon, ma leçon, et partez!

MARCAS.

Rétameur! à moi, rétameur! C'est ta peau que je vais rétamer!

DUSOLFÈGE.

Eh bien! venez-y donc!

MARCAS.

Je ne sais ce qui m'empêche de te casser en deux comme cette chaise (*il casse tout*), en dix comme cette glace, en cent mille comme ces paperasses.

(Il déchire la musique).

DUSOLFÈGE, à la fenêtre.

Oh! portier! oh! voisins! à la garde!

MARCAS.

Qu'elle vienne, la garde! je te fais fourrer dedans! Ah! tu insultes les passants qui sont chez toi! Il y a guet-apens, tu auras six mois de prison, mon petit! Rétameur! moi, Marcas! Mais tu ne connais pas une

note de musique ; tu es un âne, tes oreilles ne te servent qu'à chasser les mouches.

DUSOLFÈGE.

Monsieur, vous m'insultez !..

MARCAS.

Jusqu'à la bride, en bon Marseillais ! et maintenant je vais te tailler une croupière. (*Il prend le balai et donne l'archet à Dusolfége*). Défends-toi !

DUSOLFÈGE.

C'est un fou ou un enragé ! Ma foi, la gouttière est très-large, je vais aller chercher main-forte et le faire fourrer à Charenton !..

MARCAS, jouant du bâton et s'escrimant contre le mur.

Une, deux ! Comment parès-tu ça, mon bon ?

DUSOLFÈGE, sur la fenêtre en disparaissant.

Ma foi, je la pare par la fenêtre.

MARCAS, riant, ôtant sa perruque, ses favoris et son paletot et paraissant sous sa véritable figure de Jules Raphaël regardant par la fenêtre.

Pourvu qu'il ne se casse rien ! Diable ! j'ai promis à son père de le lui rapporter tout entier. (*Regardant sur la table*). Cette lettre est pour moi ? C'est lui, attention !

DUSOLFÈGE, au dehors.

Attendez-moi là, s'il y a du danger, je ne veux pas vous exposer.

(Entrant avec un balai et reconnaissant Raphaël).

RAPHAEL, riant.

Tiens, c'est toi, ma vieille ! Ça va bien ? et moi pas mal, je te remercie.

DUSOLFÈGE, cherchant partout, jusque dans son sucrier.

Eh bien ! et l'autre ?..

RAPHAEL.

L'autre ! Qui ? Le Marseillais ? Je l'ai jeté par la fenêtre.

DUSOLFÈGE.

S'est-il tué, au moins ? Mais comment se fait-il ? Par où donc es-tu entré, toi ?

RAPHAEL.

Par la porte ; tu m'as écris et me voilà !

DUSOLFÈGE.

Oui, je t'ai écrit, mais je n'ai pas envoyé ma lettre !

RAPHAEL.

Pourtant la voici !

DUSOLFÈGE.

Ah ! c'est étrange, je ne l'ai pas mise à la poste.

RAPHAEL.

Pendant que tu l'écrivais, elle m'était transmise par un médium qui nous donnait une séance à trois francs l'heure chez ton père, et il ma chargé...

DUSOLFÈGE.

Ah ! ça en est une de charge ! Tu as les yeux de Lolo, le nez de la vieille, la cravatte du Marseillais.

RAPHAEL, lui tendant la main.

Et le cœur de ton meilleur ami. En arrivant à Paris,

je demande de tes nouvelles à ton père; il se met à pleurer.

DUSOLFÈGE, ému.

Ah ! il a pleuré?

RAPHAEL.

Ça me fait de la peine pour lui et pour toi. Je viens dans le quartier, je m'informe; je corromps la crémière et ton portier en leur payant ce que tu leur dois. Ils me prêtent ce qu'il me faut, et je m'amuse un peu à tes dépens.

DUSOLFÈGE.

Ah! je comprends, monsieur abuse de ma situation pour me faire une charge d'atelier, me tourner en ridicule.

RAPHAEL.

D'abord je n'ai plus d'atelier, j'ai renoncé à l'art pour une question hygiénique. La peinture ne me faisait pas vivre, je me suis établi restaurateur et je mange.

DUSOLFÈGE, dédaigneusement.

Gargotier! horreur! (*Puis se ravisant*). Demeures-tu loin d'ici?

RAPHAEL.

A Tours en Touraine.

DUSOLFÈGE.

La patrie des pruneaux, et de celle que papa voulait me faire épouser; plutôt l'hôtel des Haricots jusqu'au jugement dernier.

RAPHAEL.

Je suis marié!..

DUSOLFÈGE.

Ah! le malheureux!..

RAPHAEL.

Mais non, mais non! j'ai des bottes.

DUSOLFÈGE.

Pleines de foin?..

RAPHAEL.

Dam! quand on a un cheval, une voiture. J'ai épousé madame Chepelan de Tours.

DUSOLFÈGE.

Ah! bah! Ma veuve! Ah! mais, du moment où elle est ta femme, je vais l'adorer; je te demande cinq minutes.

(Il fait un petit paquet).

RAPHAEL, le regardant.

Pourquoi faire?

DUSOLFÈGE.

Mon paquet? Tu as un restaurant, une femme, un cheval, une voiture, je vais demeurer chez toi?

RAPHAEL.

Merci! merci! je ne loge pas en garni...

DUSOLFÈGE, jetant son paquet.

Ah! tu me refuses l'hospitalité! Alors, que me veux-tu?

RAPHAEL.

Te ramener chez ton père, il te cède sa maison.

DUSOLFÈGE.

Moi, marchand, jamais!

RAPHAEL.

Quand le bonhomme ne sera plus là, eh bien! tu la vendras, la boutique.

DUSOLFÈGE, surpris.

Plus là!

RAPHAEL.

Dam! il n'est plus jeune, et il est malade!

DUSOLFÈGE.

Malade! Au diable l'art et l'amour-propre! Mon pauvre bonhomme de père, il m'a servi de mère, à moi. (*Lui tendant la main*). Viens, je te remercierai en route.

RAPHAEL, l'arrêtant, il lui montre le public.

Tu ne dis pas un mot avant de partir?

DUSOLFÈGE.

C'est vrai, j'étais tellement pressé que j'oubliais; il y a si longtemps que je manque de tout, qu'il faut me pardonner si je manque de forme.

(Battant la mesure).

Air :
Vous le voyez, je renonce à la gloire,
Mais, entre nous, ce n'est pas sans regrets;
J'avais rêvé couronne et victoire,
Va te promener tous mes jolis projets.

ENSEMBLE.

DUSOLFÈGE.

Quand j'ai fini, montrez de l'indulgence :
Applaudissez mon piteux dénouement.
Applaudissez, ou bien je recommence,
Par vos bravos, chassez-moi promptement.

RAPHAEL et DUSOLFÈGE.

Quand il finit, montrez de l'indulgence,
Applaudissez son piteux dénouement.
Applaudissez, ou bien il recommence,
Par vos bravos, chassez-le promptement.

FIN

www.ingramcontent.com/pod-product-compliance
Lightning Source LLC
Chambersburg PA
CBHW030121230526
45469CB00005B/1749